5분 고양이 스케치

• Kitty Sketch •

김충원 지음

KB191585

Date :　　　　.　　　　.　　　　.

Name :

내가 좋아하는
대상을 그리는 것은
내가 좋아하는 이야기를
만들어 내는 일입니다.

이 책은 누구나 미술을 취미로 즐길 수 있도록 도와주는 안내서이자 스스로 그림 그리는 습관을 들이기 위한 워크북입니다. 일러스트레이터, 디자이너, 공예가, 만화가, 뮤지션, 요리사, 작가, 건축가, 조각가, 카피라이터, 포토그래퍼, 배우, 스타일리스트, 캘리그래퍼 등 날카로운 감각과 남다른 창의력이 필요한 이들에게도 영감과 기초를 제공할 것입니다.

또한 드로잉을 배우고 싶어도 좀처럼 여유가 생기지 않는 사람들, 그리고 드로잉이 자신의 삶에 커다란 위안이 될 것이라 믿는 사람들에게도 평범하지만 의미 있는 일상예술가로 살아가는 방법을 알려 줄 것입니다.

소질이나 열정 따위는 있어도 그만, 없어도 그만입니다. 내 손끝에서 무언가가 탄생하는 재미를 느낄 수 있다면 낙서도 예술이고 그림치도 작가가 될 수 있을 것입니다.

김충원

무언가를 '그린다'는 것은 무언가를 '의미화'하는 일입니다.
모든 스케치는 무언가를 내 마음에 담는 일이고
내 손으로 그 이미지를 각인시키는 일입니다.

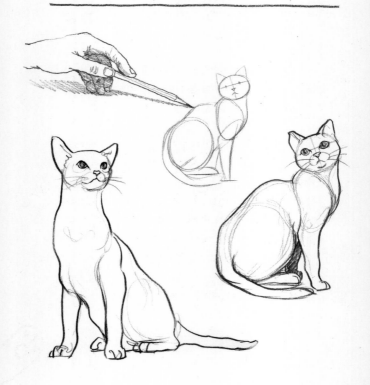

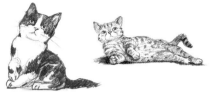

● 고양이를 그려 보자 ●

저는 이 책이 단순히 고양이를 그리는 방법에 관한 책이 아니기를 바랍니다.
그림을 그리면서 고양이를 좀 더 깊이 있게 이해하고 나아 고양이와의
관계가 주는 특별함을 생각하는 시간이 되었으면 합니다.

고양이를 좋아하는 애묘인이라면 당연한 얘기지만 고양이에 대해
데면데면했던 사람도 고양이 스케치를 경험해 보면 고양이에 대한
인식이 완전히 달라집니다. 고양이가 얼마나 특별하고 사랑스러운
반려동물인지를 언어로 설명하고 이해시키는 데에는 한계가 있습니다.
하지만 사진 한 장, 스케치 한 점이 갖는 위력은 실로 대단합니다.
지금까지 다른 사람이 그린 고양이 그림이나 사진을 구경하는 것으로
만족했다면 이제부터는 스스로 이미지를 창조하는 '크리에이터'가 되어 보세요.

이 책은 누구든지 마음만 먹으면 고양이를 그릴 수 있고 스케치의
재미를 느낄 수 있다는 것을 알려 주는 드로잉 북입니다. 그리고 훗날
당신만의 스케치를 가능하게 할 기초 연습장이 되어 줄 것입니다.

고양이를 좋아하고
그림 그리기도 좋아하는 사람이라면
이 책은 최고의 선물이 될 것입니다.

• 좋아하는 것을, 재미있게 •

그림은 소질로 그리는 것이 아닙니다. 노력과 재미로 그리는 것입니다.
스스로 소질이 없다고 선을 그어서 살아가는 재미 한 가지를 포기하지는
말기 바랍니다. 우리는 무엇이든 될 수 있고 어떤 것이든 할 수 있습니다.
못 해낼 줄 알았던 것을 해내고 자기 스스로 규정지었던 경계를 허무는 순간
당신은 상상할 수 없었던 기쁨과 자유를 느낄 것입니다. 그러기 위해서는
'끝까지' 가야 합니다. 아니, 끝까지 가 보기 위해 노력해야 합니다.
진정한 의미의 성장이란 우리가 할 수 없다고 생각하는, 혹은 할 수 없는
그 일을 해내기 위해 애쓰는 과정일지도 모릅니다.

그림 그리기가 재미있으려면 좋아하는 것을 그려야 합니다.

고양이를 좋아하는데 어떻게 고양이 스케치가 재미없을 수 있을까요.

재미있어서 그리다 보면 점점 잘 그릴 수 있게 되고, 잘 그릴 수 있게 되면
고양이뿐 아니라 무엇이든 그릴 수 있는 내공을 갖게 됩니다. 그러나 재미라는
것이 늘 계속될 수는 없는 노릇이고 반드시 찾아오는 슬럼프와 포기하고 싶은
유혹과 맞닥뜨리게 됩니다. 이때는 다시 처음으로 돌아가야 합니다.

힘든 일을 즐길 수 있는 유일한 동력은 역시 '재미'밖에 없습니다.

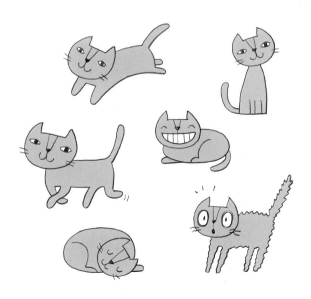

어느 문구점이나 팬시점에서도 살 수 있는 검은색 플러스 펜
monami PlusPen 8... ·색

아주 작고 가벼운 휴대용 만년필

펜촉이 두개 달린 쿠레타케 지그펜
ZIG *JOURNAL & TITLE

펜텔에서 만든 만년필 느낌의 스타일로 펜
Tradio

이 책의 모든 스케치는 당신이 평소에
사용하던 글씨 쓰는 펜으로도 충분합니다.
그리고 글씨를 쓸 때와 똑같이
펜을 쥐면 됩니다.

• 펜 스케치로 시작하세요 •

이 책의 고양이 스케치는 주로 펜을 사용하는 선 스케치이며 기본적인 표현
방식은 크게 두 가지로 나누어집니다. 첫째는 고양이를 단순한 상징으로
나타낸 '선 일러스트 스케치'이고 두 번째는 고양이의 구체적인 형태를
다양한 스트로크로 표현하는 '사실적 스케치'입니다.

취향에 따라 선호하는 스케치를 선택하여 연습할 수도 있겠지만 여러 가지
표현 방식을 경험해 보고 기초를 닦는다는 의미에서 다양한 선긋기와 형태
표현을 연습해 보기 바랍니다. 이 책의 후반부를 제외한 대부분의 스케치는
연필 대신 펜을 사용합니다. 그 이유는 스트로크, 즉 선긋기에 대한 자신감을
키우기 위함이고 이 책 스케치의 대부분은 미리 밑그림을 제공하기 때문에
별도의 연필 밑그림이 필요 없기 때문입니다.

펜은 플러스 펜이나 만년필, 혹은 0.3~0.5㎜ 두께의 수성 펜 종류면
무엇이든 상관없습니다. 그림의 크기가 작기 때문에 심이 굵은 펜이나
잉크가 번지는 유성 펜은 적합하지 않습니다.

마음에 드는 펜 한 자루가 준비되었다면 지금부터 나의 마음을 설레게 하는
고양이 스케치를 시작해 보기 바랍니다. 길을 따라 걷듯이 밑그림을 따라
선을 그어 나가면 됩니다.

며칠째 컴컴한 창고 구석에서 울고 있던
새끼 고양이는 갓 깬 병아리만큼 가벼웠습니다.
고양이에 대한 저의 짝사랑은
그렇게 시작되었습니다.

● 고양이의 매력에 빠져 보세요 ●

어릴 적 하굣길에 새끼 고양이 한 마리를 집에 데리고 왔습니다.
이유는 알 수 없었지만, 학교의 한 창고 안에서 홀로 남겨진 채 끊임없이
엄마를 찾아 울고 있는 작은 생명을 그냥 모른 척할 수 없었습니다.
처음 고양이를 만졌을 때 강아지와는 전혀 다른 가벼움과 말랑말랑한
감촉에 깜짝 놀랐던 기억이 아직도 지워지지 않습니다.
저는 천성이 동물을 좋아해서 집에서 키울 수 있는 거의 모든 동물을
키워 봤지만, 고양이만큼 독특하고 다양한 매력으로 자신의 존재감을
드러내는 녀석은 없었습니다. 그중에서도 최고는 고양이만의 독특한
눈빛입니다. 파충류처럼 차갑지도 않고 강아지처럼 마냥 정겹지도 않은,
뭐라 규정할 수 없는 신비함이 깃든 눈빛입니다.
이 녀석들이 그윽하고 오묘한 눈빛으로 저를 응시할 때면 그 눈빛은 마치
제 생각을 꿰뚫고 있다는 느낌이 들고, 그 느낌이 반복되면 이 고양이가
제 생각을 모두 알고 있다는 확신이 들게 됩니다.
이것이 비록 상상력이 빚은 저만의 착각이라 할지라도
그 교감에서 얻는 위안의 힘은 실로 대단합니다.
그래서 저와 살아 주는 저의 고양이에게
항상 감사합니다. 제가 고양이를 그리는 것은
그 감사의 표현일지도 모릅니다.

Date: . . .

• 고양이 스케치 •

고양이 스케치는 크게 세 가지입니다. 첫 번째는 실물이나 사진을 관찰하여 자세하게 그리는 스케치이고, 두 번째는 상상하여 떠오른 이미지를 그리는 단순한 스케치이며, 세 번째는 첫 번째와 두 번째를 합친 스케치입니다. 즉 관찰하되 그 이미지를 특징만 강조하여 단순한 형태로 나타내는 방식입니다.

고양이를 그리기 위해서는 고양이만의 독특한 특징을 이해해야 합니다. 초보자들이 강아지 같은 고양이 그림을 그리는 이유가 바로 이 점이 부족하기 때문입니다.

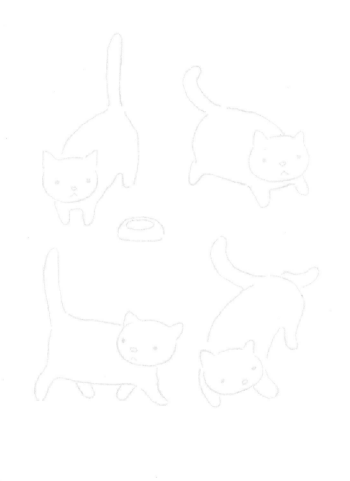

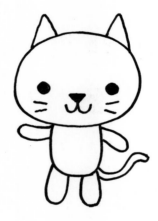

● 일러스트 스케치 1 ●

어린이가 그린 그림 같지만 막상 그려 보면 균형을 잘 맞추기가
절대 쉽지 않습니다. 어떤 스케치건 똑같은 그림을 열 번 정도 반복해서
그리면 외워서 그릴 수 있게 되고 스무 번을 그리면 평생 눈 감고도
그릴 수 있습니다. 그림이건 노래건 반복된 연습이 최고의 스승입니다.

Date: . . .

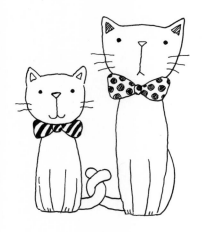

• 일러스트 스케치 2 •

두 마리의 고양이를 소재로 한 일러스트 스케치를 연습해 보세요. 일러스트란
일러스트레이션(Illustration)을 줄인 말로 비교적 단순한 선 그림을 통칭하는
말입니다. 깔끔한 일러스트를 위한 선 스트로크는 많은 연습을 필요로 합니다. 특히
팔꿈치 관절과 어깨 관절을 함께 움직여야 하는 긴 스트로크는 별도의 스트로크
연습이 반드시 필요합니다. 마음먹은 대로 선이 그어지지 않을 때는 빈 종이에
속도와 강도를 다양하게 조절하면서 선긋기 연습을 해 보세요.

Date : . . .

● ○ 캐릭터 스케치 1 ● ○

모든 동물 캐릭터 가운데 가장 많이 팔린 것은 바로 고양이 캐릭터입니다.
고양이의 특징을 최대한으로 단순화하면 귀와 수염이 남습니다. 나머지
부분은 강아지나 곰, 혹은 토끼와 차이가 별로 없습니다. 다시 말해서 고양이의
귀와 수염, 특히 세모 형태의 귀는 고양이를 상징하는 대표적인 이미지입니다.

● 캐릭터 스케치 2 ●

　　　고양이 캐릭터의 재미있는 표정을 연습해 보세요. 고양이 그림 가운데
우리 생활과 가장 익숙한 그림은 아마 캐릭터 그림일 것입니다. 특히 SNS나
애니메이션, 또는 게임 등을 통해 늘 친숙하게 접하고 있기 때문입니다.
재미있는 표정의 고양이 캐릭터는 제가 어린이들과 그리기 놀이를 할 때 자주
그리는 그림입니다. 종이에 얼굴 윤곽선을 여러 개 그려 놓고 감정 그리기 놀이를
하는 것인데 모든 어린이가 좋아하고 정서 발달에도 큰 도움이 됩니다.

Date: . . .

• 길냥이 스케치 I •

'파리의 도둑고양이'는 매우 독특한 개성의 일러스트레이션으로 만들어진
프랑스 애니메이션입니다. 보기 그림은 이 애니메이션에 등장하는 고양이 '디노'로
아버지의 죽음으로 실어증에 걸린 소녀 '조이'의 곁을 지켜 주는 귀여운
고양이입니다. 애니메이션을 좋아하는 사람은 꼭 찾아보기 바랍니다.
프랑스 특유의 예술적 감각이 돋보이는 수작입니다.

🎵 고양이와 낮잠 – 티어라이너

Date: . . .

• 두들링 스케치 •

고양이 스케치로 두들링해 보세요. 두들링(Doodling)이란 의미 없는 낙서나 패턴
혹은 반복적인 이미지를 그리는 것을 의미합니다. 윤곽선을 그릴 때는 손목과 팔꿈치
관절을 적절하게 움직여 긴 스트로크를 연결하고, 짧은 두들링 스트로크로 손가락의
강각을 예민하게 만들어 점도 있게 맺고 끊는 것을 연습하세요.

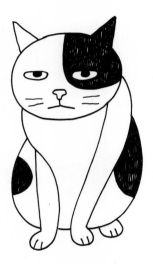

● 표정 스케치 1 ●

글 어 개성 있는 고양이 일러스트 스케치를 연습해 보세요. 고양이의 얼굴을
그릴 때 주의해야 할 점은 코의 크기입니다. 코가 커질수록 곰이나 강아지 얼굴에
가까워지고 코와 입은 작아지고 눈이 커질수록 귀여운 고양이 얼굴이 됩니다.

Date :　.　.　.

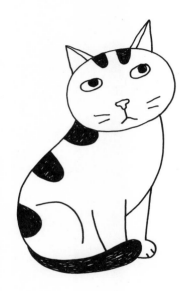

• 표정 스케치 2 •

고양이 스케치의 핵심은 눈의 표현입니다. 특히 단순한 일러스트 스케치일수록
눈의 크기와 형태가 캐릭터의 성격을 결정짓게 됩니다. 따라서 눈을 그릴 때
더욱 집중해야 합니다. 선이 조금만 비뚤어져도 느낌이 전혀 달라지기 때문입니다.

Date: . . .

● 고양이 커플 스케치 ●

이 책의 스케치 연습이 끝나면 반드시 빈 종이나 작은 스케치북을
준비해서 처음부터 다시 그려 보세요. 똑같이 그려지지 않겠지만,
밑그림 없이 그려 봐야 온전히 스케치 한 점을 완성하는 것입니다.

Date: . . .

• 일러스트 스케치 3 •

털이 빠져 날릴까 봐 고양이에게 옷을 입혀 키우는 사람이 꽤 많은데
고양이 처지에서 보면 몹시 괴로운 일이자 습진과 같은 피부병의 원인이 됩니다.
날리는 털이 귀찮고 손이 많이 가는 것은 고양이를 키우는 사람의 숙명과 같습니다.
실제로 우리 호흡기에 해로운 것은 털이 아니라 미세 먼지나 의류에서
나오는 작은 분진입니다. 일부러 먹거나 들이마시지 않는 한
고양이 털이 우리 몸에 들어오는 일은 거의 없습니다.

Date:　　　.　　.　　.

● 일러스트 스케치 4 ●

고양이 일러스트는 SNS에서 가장 사랑 받는 소재입니다.
자신이 좋아하는 고양이나 키우는 고양이를 예쁜 캐릭터로 만들어
친구들에게 선보이세요. 당신이 얼마나 고양이를 아끼고 사랑하는지
보여 주면 고양이에게 별 관심이 없던 사람들도 관심을 갖게 됩니다.

Date: . . .

● 상징 표현 연습 ●

사람들은 이 그림을 보는 즉시 고양이라는 것을 알아차립니다.

그 이유는 이 그림이 비슷한 생김새를 가진 다른 동물, 즉 강아지나 곰,

여우 등과 구분되는 고양이만의 '상징'을 갖고 있기 때문입니다.

단순한 그림일수록 상징만 남고 나머지 요소들은 생략됩니다.

Date: . . .

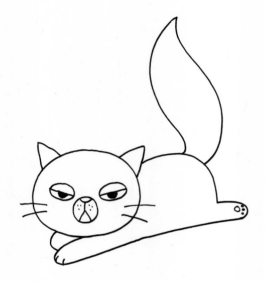

• 표정 표현 연습 •

눈의 변화가 캐릭터의 전체 분위기를 얼마나 바꿔 놓을 수 있는지
경험해 보세요. 눈을 제외한 모든 윤곽선이 똑같은 3개의 그림을
그린 다음, 눈을 각각 다른 방식으로 그려 보세요.

🎵 Idylle,Op.7-4B-Suk - Salzedo

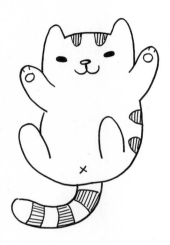

• 개성 표현 연습 1 •

일러스트 느낌이 가장 잘 드러나는 눈은 '점'으로 표현하는 눈입니다.

가장 쉬운 표현 방식인 듯 보이지만 실제로 그려 보면 절대 만만치 않습니다.

단순할수록 아주 미세한 차이가 크게 느껴지기 때문입니다.

눈만 별도로 연습해 보는 것이 큰 도움이 됩니다.

Date: . . .

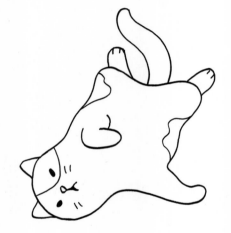

● 동작 표현 연습 1 ●

코와 입은 작게 그려야 '고양이 같은' 모습이 됩니다. 조금만 크게 그려도
강아지나 곰을 떠올리기 때문입니다. 보기 그림처럼 우리에게 익숙하지 않은 각도의
그림을 연습하는 것은 스케치의 형태 감각을 익히는 데 큰 도움이 됩니다. 귀와 꼬리,
뒷다리를 제외한 몸통의 윤곽선을 별도의 종이에 많이 연습해 보세요.

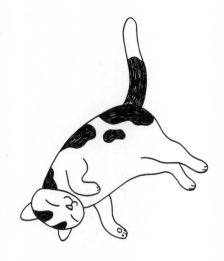

• 동작 표현 연습 2 •

고양이의 먹는 습관은 100% 주인의 몫입니다. 보챈다고 해서 간식을
자주 먹이면 계속 살이 붙어나 결국 고도 비만 고양이가 될 수 있습니다.
고양이도 사람과 같이 비만이 되면 온갖 성인병에 시달리고 수명도
짧아집니다. 사랑하지만 그 방법이 잘못되면 사랑하는 대상을
괴롭히는 것이고, 쉽게 잃을 수 있다는 사실을 꼭 기억하길 바랍니다.

Date: . . .

• 개성 표현 연습 2 •

혼 더 개성 강한 고양이 스케치에 도전해 보세요. 언뜻 생각해 보면
실물에 가깝게 그리는 세밀화가 개성이 강한 것 같지만 실제로는 보기 그림처럼
단숨한 선으로 그린 그림이 고양이의 개성을 더욱 뚜렷하게 나타낼 수 있습니다.

Date: . . .

• 얼굴 표현 연습 1 •

정면 얼굴의 윤곽선은 좌우 대칭을 맞추는 것이 핵심입니다. 오른손잡이는
얼굴의 왼쪽 부분을 그리기가 쉬운 반면, 오른쪽 부분은 왠지 부자연스럽습니다.
종이를 반으로 접은 다음, 접히는 부분에 윤곽선을 그린 뒤 정확하게
대칭이 이뤄지도록 그리는 '데칼코마니 스케치'는 대칭 연습에 큰 도움이 됩니다.

Date: . . .

• 얼굴 표현 연습 2 •

만화적 표현을 좋아하는 사람이라면 틀림없이 '이야기'를 좋아합니다.

이야기가 담겨 있는 그림은 보는 사람과 공감을 나누기 위한 그림입니다.

좋아하는 고양이로 캐릭터를 만들고 그 캐릭터로 '나의 이야기'를 풀어 내 보세요.

내가 고양이가 되어 사람들에게 하고 싶은 말을 해 보세요.

Date: . . .

● 심플 스케치 ●

고양이를 처음 안아 본 사람들은 두 번 놀랍니다. 우선 말랑거리는 감촉에 놀라고
생각보다 가벼워서 놀랍니다. 실제 고양이는 비슷한 크기의 강아지보다 몸무게가
훨씬 가볍습니다. 뼈가 가늘고 지방이 없기 때문입니다. 보기 그림은 그리기 쉬운
고양이 스케치에 속합니다. 몇 번 그려 보면 보지 않고도 그릴 수 있습니다.

Date: . . .

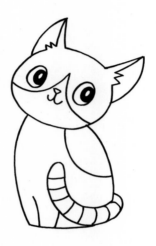

● 무늬 스케치 ●

펜 스케치에서 무늬 표현은 무척 까다로운 테크닉이 필요합니다. 연필 스케치라면
엷은 톤을 표현할 수 있지만 중간 톤이 없는 펜은 오직 짙은 색밖에 표현할 수
없기 때문입니다. 보기 그림은 무늬가 있는 부분과 없는 부분을 경계선으로 구분하고
있습니다. 윤곽선을 완성한 다음, 연필이나 색연필로 중간 톤을 그려 넣어 보세요.

Date:

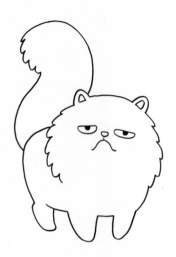

● 이그조틱 페이스 스케치 ●

둥글고 코가 납작한 얼굴은 동양인에게는 친숙하지만 길고 코가 뾰족한 얼굴의
서양인에게는 낯선 얼굴입니다. 시츄 같은 강아지나 페르시안 고양이를
처음 본 서양인들은 이들의 동양적인 외모에 매료되었고, 이들을 '이국적인 얼굴'이란
뜻의 '이그조틱 페이스(Exotic Face)'라고 불렀습니다. 하지만 우리 입장에서는
전혀 이국적이지 않은 친숙한 얼굴입니다.

Date : . . .

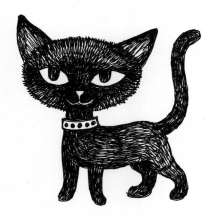

● 검은 고양이 스케치 1 ●

검은 고양이는 역사적으로 악역을 많이 맡아 왔기 때문에
가장 억울한 고양이입니다. 서양의 백인 중심 이데올로기는 검은색을 사악한
색깔로 규정했고 흑인 노예를 정당화하기 위한 논리적 근거로 사용했습니다.
검은색 동물 중에서도 검은 고양이는 악마의 심부름꾼으로 불리며
두려워해야 할 대상 혹은 없애야 할 대상으로 취급하였습니다.

🎵 매력있어 - 악동뮤지션

Date: . . .

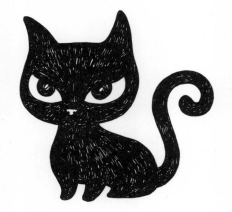

• 검은 고양이 스케치 2 •

단순한 캐릭터일수록 비율과 좌우 균형을 맞추기 힘듭니다.
보기 그림처럼 표정 중심의 캐릭터는 대부분 얼굴에 비해 몸통의
크기가 작고 특히 다리 부분은 흔적만 남깁니다. 반대로 동작 위주의
캐릭터는 다리가 길어지고 몸통에 비해 머리의 크기가 작아집니다.

Date: . . .

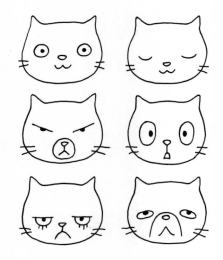

• 표정 스케치 3 •

고양이는 몹시 화가 났을 때를 제외하면 거의 표정의 변화가 없습니다.
바로 그 무표정이 고양이를 키우는 이유가 됩니다. 오직 무표정인 대상에게만
자신의 감정을 투사할 수 있기 때문입니다.

Date:　　　．　　．　　．

● 스토리 스케치 1 ●

모든 스케치는 대상과 그리는 사람의 상상력이 합쳐져서
만들어 내는 이미지입니다. 대상의 비중이 커질수록 일상적이고 고정적인
스케치가 되고 상상력이 커질수록 캐릭터나 일러스트 스케치가 됩니다.

Date: . . .

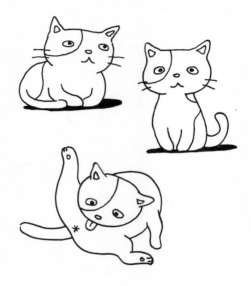

● 스토리 스케치 2 ●

일반 스케치와 다르게 일러스트 스케치에는 유머가 필요합니다.

슬며시 미소 짓게 만드는 유머 코드는 일러스트의 재미를 더욱 배가시킵니다.

때로는 깔끔한 스트로크보다 거칠거나 구불거리는 스트로크만으로도 유머 코드가

되고 눈동자의 작은 변화나 독특한 동작 표현도 훌륭한 유머 코드가 됩니다.

Date :　.　.　.

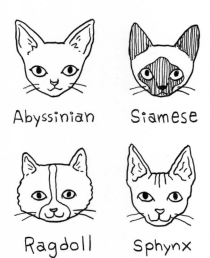

Abyssinian　Siamese

Ragdoll　Sphynx

● 다양한 품종 스케치 1 ●

다양한 품종의 고양이가 우리나라에서 대중화된 역사는 얼마 되지 않습니다.
텔레비전과 인터넷을 통해 성격과 외모가 다른 개성 있는 고양이들이 있다는 것이
알려졌고 수요가 생기자 브리더도 늘어나 갈수록 애완묘 시장도 커지고 있습니다.

Abyssinian

Siamese

Ragdoll

Sphynx

Date: . . .

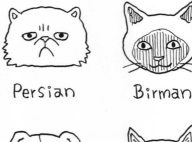

Persian Birman

Scottish Fold Norwegian Forest

● 다양한 품종 스케치 2 ●

새끼를 입양할 때 가장 중요한 것은 '어미'를 보는 것입니다. 어미가 건강해야
건강한 초유를 충분히 먹고 자라날 수 있고 건강한 혈통을 이어받을 수 있기
때문입니다. 그러나 순수 혈통을 건강한 혈통으로 볼 수는 없습니다.
순수할수록 이종 교배의 장점을 지니고 태어나기는 어렵기 때문입니다.

Persian

Birman

Scottish Fold

Norwegian Forest

Turkish Angora

Russian Blue

Devon Rex

Bengal

● 다양한 품종 스케치 3 ●

모든 품종 개량은 '돌연변이' 유전자를 이용해 몇 대에 걸쳐 만들어진 것입니다.
돌연변이 유전자는 불안정하기 때문에 예상하지 못했던 질병이나 태생적
문제점이 존재합니다. 이런 문제를 감당하기 힘든 주인들이 고양이를 쉽게
유기하게 되었고 요즘은 아주 독특한 품종의 고양이도 길냥이 신세로
전락한 것이 심심치 않게 눈에 띕니다.

Turkish Angora

Russian Blue

Devon Rex

Bengal

Date : . . .

Manx

American Shorthair

Bombay

Nebelung

• 다양한 품종 스케치 4 •

글씨를 쓰는 것과 그림을 그리는 스트로크는 서로 다르지 않습니다.

그래서 저는 가끔 '그림을 쓰고 글씨를 그린다'는 표현을 합니다.

또박또박 써 내려 가듯 그림을 그리고 부드럽게 그리듯 글씨를 써 보세요.

Manx

American Shorthair

Bombay

Nebelung

Date : . . .

● 윤곽선 스케치 ●

지금부터는 전통적인 방식의 윤곽선 스케치를 연습할 시간입니다. 실물이든 사진이든
세밀하게 관찰하고 표정 중심 일러스트 스케치가 아니라 전체 윤곽선 중심의
사실적 표현의 스케치를 연습하는 것입니다. 지금까지 연습했던 귀엽고 깜찍한
고양이 캐릭터가 아닌 본격적인 고양이 스케치에 도전해 보세요.

🎵 Dream Of Love No.3 - Liszt

Date: . . .

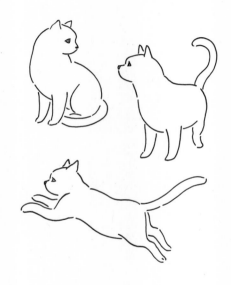

• 동작 스케치 : 끊어 그리기 연습 •

윤곽선 스트로크를 할 때 길게 이어서 그리는 것이 아니라 중간중간 끊어서
스케치해 보세요. 끊어 그리기 스트로크는 초보자에게 자신감을 심어 주고
깔끔한 윤곽선 스케치의 기초를 다지게 해 줍니다. 처음에는 선을
짧게 끊어서 연습을 하다가 조금씩 선의 길이를 늘려 가는 것이 좋습니다.

Date :　　.　　.　　.

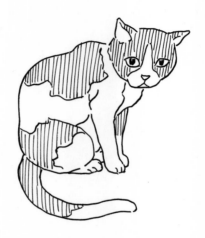

● 무늬 표현 연습 ●

선과 선 사이의 틈은 개성 있는 스케치의 한 가지 요소가 될 수 있습니다.

글씨를 쓸 때 또박또박 끊어서 쓰는 것과 같이 스트로크를 천천히

진행하고, 늘 윤곽선을 먼저 그리고 나서 윤곽선 안쪽을

차근차근 채워 나가는 방식으로 그리는 것이 좋습니다.

Date : . . .

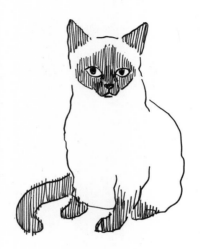

● 버만 스케치 | ●

이 그림은 10년 동안 저와 함께 살았던 버만 품종의 '쭈쭈'라는 고양이를
스케치한 것입니다. 성격이 무척 개방적인 녀석이었는데, 쭈쭈는 자신이 평생
강아지인 줄 알고 살았습니다. 강아지와 함께 자고 강아지 밥을 먹었으며
강아지처럼 주인을 반기기도 했습니다. 가끔 2~3일씩 외박을 하고 들어올 때면
대문의 창살을 타고 오르는 묘기를 보여 주었습니다.

Date: . . .

● 노르위전 포리스트 스케치 1 ●

하루키의 소설 《노르웨이의 숲》을 떠올리게 하는 고양이 노르위전 포리스트는
원래 '숲 속의 고양이'라는 뜻의 '스코그 캣'이라는 흔한 이름으로 불렸다가
약 40년 전 '노르웨이의 숲'이라는 감성 돋는 공식 명칭을 얻게 되었습니다.
저는 개인적으로 가장 아름다운 눈을 가진 고양이로 노르위전 포리스트를 꼽습니다.
노르위전의 긴 털을 끊어 그리기 스트로크로 간단하게 스케치하였습니다.

Date :　　·　　·　　·

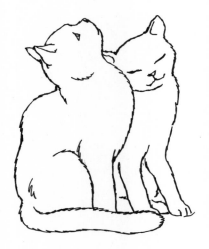

● 지그재그 스트로크 연습 1 ●

지그재그 스트로크는 강아지나 고양이의 털을 표현하는 데 효과적인 스트로크입니다.

10분 정도만 연습하면 어렵지 않게 익힐 수 있고 개성 있는 스케치를

가능하게 해 줍니다. 선이 너무 가늘거나 굵으면 스트로크의 느낌이

잘 살아나지 않으므로 적당한 굵기의 펜을 선택하기 바랍니다.

고양이는 꿈을 꿀 수 있어요.
우리가 꿈을 꾸는 것처럼 고양이도 나른
잠자리 안에서 눈을 감으며 꿈을 꿔요.
고양이가 자면서 가끔 몸을 떠는 것은
꿈을 꾸기 때문이에요. 어쩌면 고양이는
우리보다 더 많은 꿈을 꿀지도 몰라요.
잠자는 시간이 더 길기 때문이에요.
고양이처럼 하루 종일 잠을 자면서
꿈을 꿀 수 있다면 좋겠어요.

• 그 꿈은 또 고양이 꿈이겠지요.

Date: • • •

Date: . . .

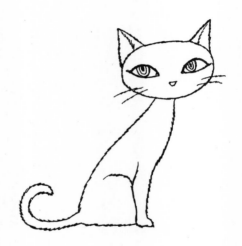

● 지그재그 스트로크 연습 3 ●

고대의 여성들은 고양이를 닮은 눈매를 갖고 싶어 했습니다. 이집트
클레오파트라의 짙은 아이라인부터 시작된 눈 화장은 지금의 마스카라나
컬러 콘텍트 렌즈로 이어졌습니다. 보기 그림은 다른 윤곽선에 비해
눈의 윤곽선을 좀 더 두껍게 그림으로써 눈을 강조하고 있습니다.

Date: . . .

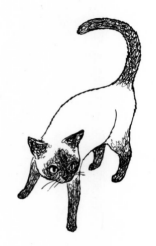

• 샤미즈 스케치 •

흔히 샴 고양이로 부르는 샤미즈는 미국의 평범한 가정에서 본격적으로
애완묘를 기르기 시작하는 데 결정적인 역할을 했습니다. 약 60년 전,
미국의 가정에 텔레비전이 보급되고 가족 드라마가 방영되면서 강아지와는 전혀
다른 작고 우아한 모습의 샤미즈가 등장해 갑자기 애완묘에 대한 관심이 커진
것입니다. 지금은 세계에서 가장 많은 고양이가 미국에 살고 있습니다.

Date: . . .

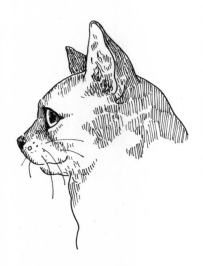

• 페더링 스트로크 연습 •

위에서 아래로 짧게 내리긋는 빗살무늬 그리기를 '페더링 스트로크(Feathering
Stroke)'라고 합니다. 페더링은 스케치의 그림자 표현이나 어두운 톤을 표현할 때
자주 사용하는 기법입니다. 펜이 굵고 빗살무늬가 촘촘할수록 진하고 어두워집니다.
별도의 종이에 페더링 스트로크를 연습해 보세요.

• 쇼트 스트로크 연습 1 •

짧고 가지런한 페더링으로 고양이의 털을 표현해 보세요.
둥근 얼굴과 몸통의 윤곽선을 따라 보기 그림과 같이
스트로크하면 스케치에 입체감을 부여하게 됩니다.

Date: . . .

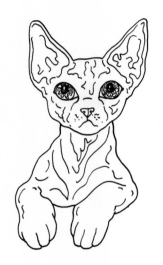

• 스핑크스 스케치 I •

고양이 품종 가운데 가장 호불호가 갈리는 스핑크스는 무모증이나
돌연변이 유전자를 개량하여 약 40여 년 전에 공인된, 역사가 짧은 품종입니다.
온몸에 털이 전혀 없는 것은 아니고 매우 짧고 가는 솜털이 있어서
실제로 만져 보면 부드러운 새미를 만지는 느낌이 듭니다.

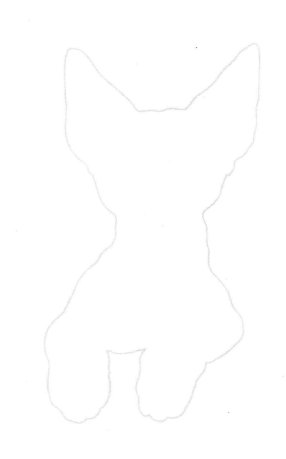

● 먼치킨 스케치 ●

짧은 다리로 뒤뚱거리며 걷는 먼치킨은 강아지로 치면 웰시 코기나
닥스훈트와 같습니다. 엉덩이를 뒤뚱거리며 걷거나 뛰는 모습이 매우 앙증맞죠.
별명은 '난쟁이 고양이'지만 도약 능력과 달리기 실력이 여느 고양이에 비해
부족하지 않습니다. 주인에게 충실하고 애교를 잘 부리는 것으로 유명합니다.

🎵 좋아하는 마음 – 안녕하신가영

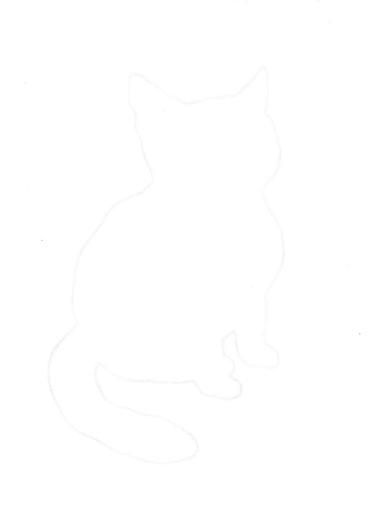

Date: . . .

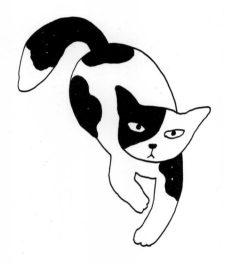

• 윤곽선 연습 •

윤곽선을 직접 그려 보는 순서입니다. 스케치하기 전에 명심하세요.
절대 보기 그림과 똑같이 그려지지 않는다는 것을요. 비슷하게 그리는 것이
목적입니다. 만약 비슷하게도 그려지지 않는다면 당신의 손에 문제가 있는 것이
아니라 보기 그림을 무시했거나 보기 그림을 자세히 관찰하지 않은
당신의 '생각'에 문제가 있는 것입니다.

Date : . . .

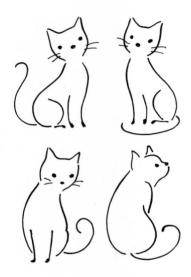

• 크로키 연습 1 •

고양이 크로키를 연습하세요. 크로키(croquis)란 불어로 간단한 선으로
빠르게 그리는 스케치를 의미합니다. 길게 한 선으로 이어 그리기는 어렵지만
보기처럼 끊어서 그리면 그리 어렵지 않습니다. 밑그림 위에 연습해 보고
별도의 연습장에 스트로크 연습을 하는 느낌으로 반복해서 그려 보세요.

Date: . . .

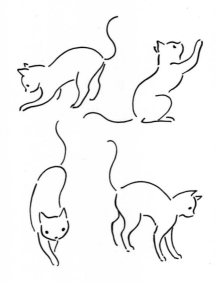

● 크로키 연습 2 ●

크로키를 할 때 중요한 것은 스트로크의 속도입니다. 너무 조심스럽거나
서두르지 않는 적당한 속도를 손에 익혀야 합니다. 경쾌한 느낌을 좋아하는 저는
약간 빠른 스피드에 익숙합니다. 당신의 실력과 취향에 따라
속도 연습을 하게 되면 나중에 자신만의 리듬으로 굳어집니다.

Date :　　.　.　.

• 얼굴 표현 연습 3 •

고양이 얼굴 스케치를 연습해 보세요. 먼저 윤곽선을 그리고
코를 기준으로 왼쪽과 오른쪽 균형을 맞추며 스케치를 해야 합니다. 균형을
맞추는 일은 스케치에서 매우 중요한 능력입니다. 마음이 차분하게
안정되어 있을수록 균형 있는 생각과 균형 잡힌 그림을 그릴 수 있습니다.

Date: . . .

레오나르도 다빈치는 고양이를 '신이 만든 최고의 필작'이라며 고양이의 아름다움을
칭송하였습니다. 생김새는 품종에 따라 조금씩 다르지만 모두 뛰어난 감각과
영리한 머리를 갖고 있으며 저마다 특색 있는 아름다운 눈을 갖고 있습니다.
얼굴의 모양과 크기는 혈통에 따라 달라집니다. 뼈가 가늘고 긴 샤미즈 계열은
역삼각형으로 얼굴 크기도 가장 작은 반면, 벵골이나 노르위전 포리스트, 혹은
페르시안이나 스코티시 폴드 계열은 머리통이 크고 둥근 형태입니다.

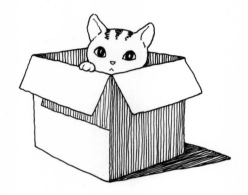

● 상자 안의 고양이 스케치 ●

강아지보다 고양이가 반려동물로서 인기가 덜한 이유는 고양이의
조심스러운 성격 때문입니다. 고양이는 독립심이 강하고 자존심이 세서
자신에게 함부로 대하는 사람에게는 결코 정을 주지 않습니다. 또한 어릴 적부터
꾸준하게 길을 들이지 않으면 언제라도 잠재되어 있던 야생성이 튀어나와
우리를 놀라게 하고 며칠씩 가출을 강행하기도 합니다. 그러나 항상 청결을
유지하는 깔끔한 성격과 자신을 보살펴 주는 사람에 대한 강아지 못지않은
충성을 알게 되면 고양이만의 독특한 매력에 푹 빠져들게 될 것입니다.

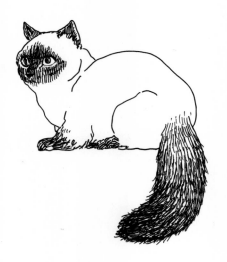

• 버만 스케치 2 •

에메랄드빛 바다를 연상케 하는 아름다운 푸른색 눈의 버만 고양이는
제가 무척 좋아하는 품종입니다. 본래 버마(지금의 미얀마)의 사원에서 스님들이
길렀던 고양이이며 성격도 스님처럼 느긋하고 참을성이 몹시 뛰어납니다.

Date: . . .

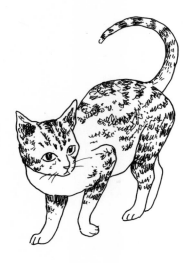

● 태비 표현 연습 ●

고양이의 무늬는 호랑이의 줄무늬나 표범의 점무늬가 뒤섞여 있는 것처럼 보입니다.
이런 무늬를 '태비(Tabby)'라고 부르는데 색깔은 엷은 회색부터 진한 갈색까지
다양합니다. 털의 길이에 따라 크게 장모종과 단모종으로 나뉘며 꼬리를 보면
금방 알 수 있습니다. 길고 가는 꼬리는 모두 단모종 고양이입니다.

Date: . . .

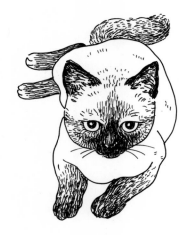

● 믹스 캣 스케치 ●

샤미즈 엄마와 버만 아빠 사이에서 태어난 '도미'입니다.

고양이의 세계에서 완벽한 순종은 존재하지 않습니다. 순종 자체가
다양한 품종이 섞여 만들어진 개념이고 한 배에서 태어난 새끼들도
모두 조금씩은 다른 색깔과 형태를 갖고 있기 때문입니다. 고양이를
선택할 때 순종을 따지기보다는 건강을 우선으로 보는 것이 좋습니다.

Date: . . .

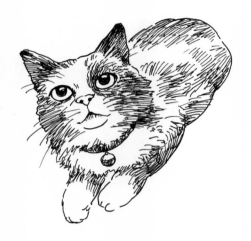

• 털 표현 연습 •

고양이 스케치에서 무늬를 표현하기는 무척 까다롭습니다. 보기 그림은
털이 난 방향으로 스트로크의 느낌을 살려 그린 스케치입니다. 사람을 포함해
대부분 포유류 동물의 털이 나는 방향은 눈과 눈 사이를 중심으로 동심원 형태로 퍼져
나갑니다. 이는 수영할 때나 달리기할 때 가장 저항을 덜 받는 구조입니다.

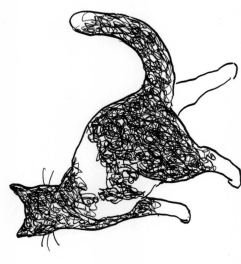

우리나라에서 서식하는 고양이 대부분이 코리안 쇼트헤어 종입니다. 코리안 쇼트헤어는 털 색과 무늬로 종류를 구분합니다.

• 삼색 고양이로 추정

Date: . . .

Date: . . .

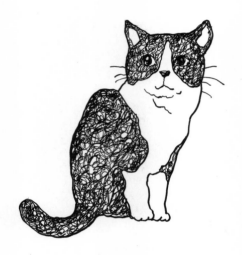

● 래돌 스케치 ●

윤곽선을 그린 다음, 반점과 흰 부분의 경계선을 그리고 반점을
스퀴글 스트로크로 채워 넣은 스케치입니다. 윤곽선 스케치만으로는 조금 가벼운
느낌이지만 무늬나 명암을 그려 넣게 되면 무게가 실립니다. 이 녀석은
'래돌(Ragdoll)'이라는 고양이인데 고양이 가운데 가장 유순하고 조용합니다.
거의 움직이지 않기 때문에 좁은 아파트에서 키우기 적당한 품종입니다.

Date:　　.　　.　　.

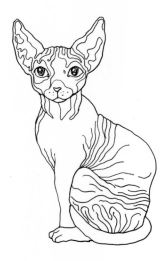

● 스핑크스 스케치 2 ●

강아지에 샤페이가 있다면 고양이에게는 스핑크스가 있습니다. 제가 처음으로
스핑크스를 안았을 때의 느낌은 '생각보다 무겁고 따뜻한 고양이'였습니다.
늘 이마에 세로 주름이 잔뜩 잡혀 있어서 걱정 근심이 가득해 보이지만 성격은
무척 밝고 수다스러우며 활동성이 강한 고양이입니다. 강한 햇볕을 쬐면 피부
화상을 입기 쉽고 추위에 약하기 때문에 늘 따뜻한 실내에서 키워야 합니다.

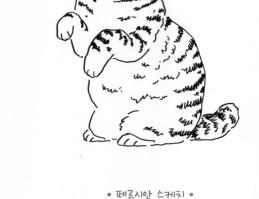

● 페르시안 스케치 ●

페르시안은 가장 손이 많이 가는 고양이입니다. 어릴 적부터 목욕하는 습관을
길러 주어야 하며 매일 빗질을 해 주지 않으면 가늘고 긴 털이 쉽게 엉킵니다.
멀리 떨어져 있는 두 눈은 항상 깨끗하게 손질을 해 주는 것이 좋습니다.
성격이 차분해 장식장 위의 멋진 오브제처럼 꼼짝 않고 앉아 있기를 좋아합니다.

Date: . . .

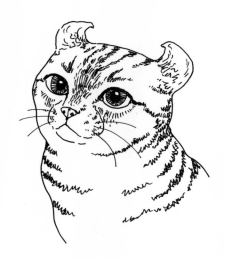

● 아메리칸 컬 스케치 ●

뒤로 말린 귀가 특징인 '아메리칸 컬'입니다. 태어날 때는 보통 고양이와 같이
곧은 귀로 태어나지만, 일주일 정도가 지나면 서서히 귀 끝부분이 뒤로 넘어가기
시작합니다. 아메리칸 컬 마니아들은 귀가 뒤로 말릴수록 높은 가치를 쳐준다고
하네요. 완전히 말려서 얼굴이 동그랗게 보이면 최상급으로 대접받는다고 합니다.

♫ Chanson De La Nuit - Salzedo

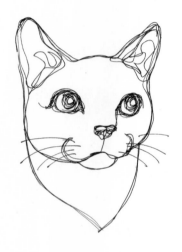

● 러시안 블루 스케치 ●

러시안 블루의 얼굴을 긴 스트로크를 중첩해 그린 스케치입니다. 둥그스름한 동양인의
얼굴에 미소를 머금은 듯한 입, 그리고 광채가 나는 빽빽하고 부드러운 회갈색 털이
매력적인 러시안 블루는 감수성이 풍부해서 약간 예민하지만 영리한 품종입니다.
우리나라에서는 최근 10여 년 전부터 많은 사랑을 받고 있는데 저는 그 이유로
주인에게 상냥한 성격과 아파트에서 키우기 쉬운 활동성을 꼽습니다.

Date: . . .

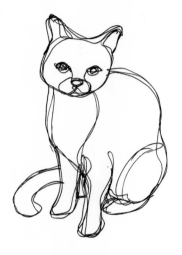

• 중첩 스트로크 연습 I •

러시안 품종 가운데는 러시안 블루 외에도 러시안 화이트, 러시안 블랙 등이
있습니다. 또한 러시안 블루 롱헤어가 있는데 이들은 별도의 품종으로 분류되어
'네벨룽'이라는 독일어로 불립니다. 제가 러시아를 방문했을 때 많은 러시안 품종을
만나 볼 수 있을 것으로 기대했지만, 실제 러시아에서는 흔한 고양이가 아니었고
우리나라나 미국에 더 많은 러시안 캣이 살고 있는 것 같았습니다.

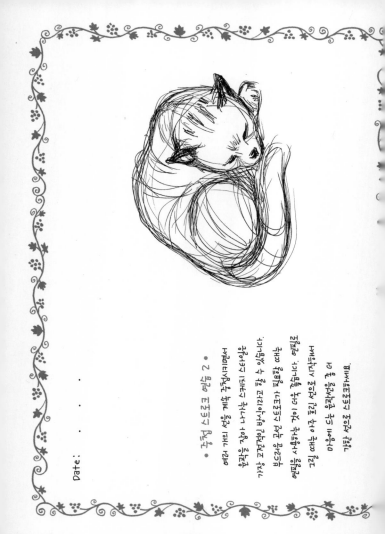

바닷물로부터 물을 만들어 먹었어

나 또 영양주사 주기 싫어

아저씨가 물어봤어 난 어떤 사람이냐고

그러면 난 생각했지 나는 어떤 사람일까

내가 제일 잘하는 건 그리기고 잘 그리는

그림을 그려서 다른 사람에게 보여주고

• 그리고 또 그리고 싶어

Date: . .

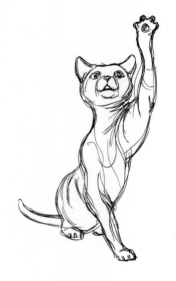

● 아비니시안 스케치 ●

아비시니안은 고양이 품종 가운데 가장 오랜 역사를 지닌 아프리카 출신의
털이 짧은 고양이입니다. 아비시니안은 지금의 에티오피아 지역을 말하며
이집트 벽화에 등장하는 고양이가 바로 아비시니안의 조상으로 추측됩니다.
사람을 무척 잘 따르고 호기심이 많은 영리한 고양이입니다.

Date : . . .

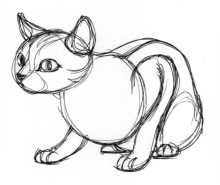

• 밑그림 스케치 연습 l •

고양이의 골격을 이해하게 되면 스케치가 한결 쉬워집니다. 특히 목에서
꼬리로 이어지는 등뼈가 가장 중요한 요소이고 머리와 가슴, 그리고 배 부분으로
나누어 스케치하면 탄탄한 구조를 만들어 낼 수 있습니다. 앞다리의 뼈 구조는
사람과 비슷합니다. 어깨 관절과 팔꿈치, 손목과 손가락 관절을 비교해서
이해하면 더욱 세련된 표현이 가능해집니다.

Date: . . .

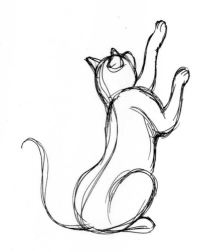

● 밑그림 스케치 연습 2 ●

모든 고양잇과 동물은 사냥을 할 때 앞발을 사용합니다. 서로 싸움을 할 때도
마찬가지죠. 고양이의 발톱은 매우 독특한 구조로 되어 있어서 평소에는 안쪽에
숨어 있다가 필요할 때만 튀어나옵니다. 저는 평균 2주에 한 번씩 발톱을
깎아 줍니다. 몸통을 안고 말랑말랑한 관절 부분을 손가락으로 꾹 누르면
발톱이 나오게 되는데 전체 길이의 1/3 정도만 깎아야 합니다.
자칫하면 피를 보게 되고 몹시 짜증을 내기 일쑤입니다.

Date: . . .

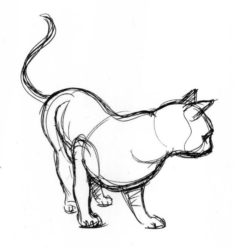

● 밑그림 스케치 연습 3 ●

고양이 가운데 오른손잡이는 40%, 왼손잡이는 20%입니다.

나머지 40%는 양손잡이죠. 낚시 장난감으로 실험해 보면 금방 알 수 있습니다.

Date : . . .

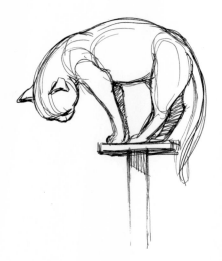

● 밑그림 스케치 연습 4 ●

고양이가 높은 곳에 올라가기를 좋아하는 이유는 여전히 남아 있는
사냥 습성 때문입니다. 먹잇감을 사냥할 때 아래쪽에서
위를 향해 공격하는 것보다는 위쪽에서 하는 것이 더 효율적이죠.
고양이와 함께하는 놀이는 모두 고양이의 사냥 습성을 이용한 것입니다.

Date: . . .

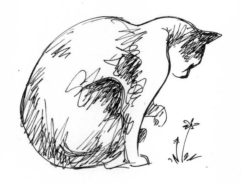

● 길냥이 스케치 2 ●

저에게 고양이 스케치는 여행 스케치의 중요한 일부입니다. 특히 길 위에서
행복하게 살아가는 고양이를 발견하고 기록으로 남기는 재미가 아주 쏠쏠합니다.
길냥이를 마음껏 그릴 수 있는 나라는 고양이를 미워하는 사람이 없는,
고양이가 행복한 나라입니다. 사람을 보면 대부분 몸을 숨기기 바쁜
우리나라 길냥이들에게 늘 미안한 마음입니다.

🎵 고양이 왈츠 - Lucia, 에피톤 프로젝트

Date: . . .

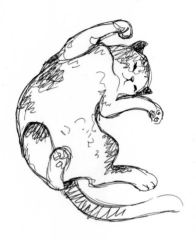

● 길냥이 스케치 3 ●

이 스케치는 그리스에서 그린 길냥이입니다. 제가 경험한 길냥이의 천국은
그리스를 필두로 터키, 남아프리카 공화국, 라오스, 티베트, 크로아티아, 일본 그리고
대부분의 이슬람 국가들입니다. 우리나라의 길냥이는 평균 수명이 3년
미만이라고 합니다. 사람들에게 이 세상은 사람들만 사는 세상이 아니라는 것,
공존의 진정한 의미가 무엇인지 알려야 합니다. 최소한 고양이를 무덤덤하게
바라볼 수 있는 사람들이 많아졌으면 하는 바람입니다.

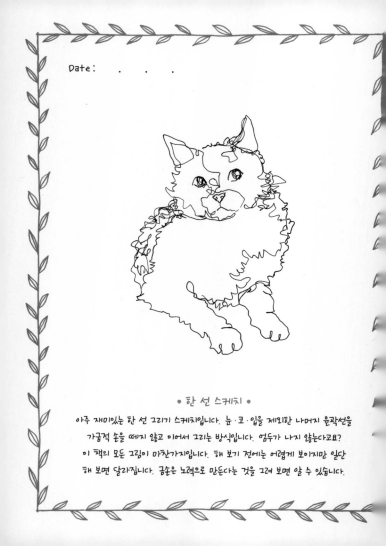

Date: . . .

● 한 선 스케치 ●

아주 재미있는 한 선 그리기 스케치입니다. 눈·코·입을 제외한 나머지 윤곽선을
가급적 손을 떼지 않고 이어서 그리는 방식입니다. 엄두가 나지 않는다고요?
이 책의 모든 그림이 마찬가지입니다. 해 보기 전에는 어렵게 보이지만 일단
해 보면 달라집니다. 금손은 노력으로 만든다는 것을 그려 보면 알 수 있습니다.

Date :　.　.　.

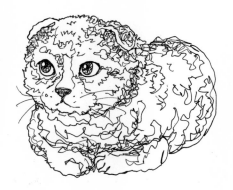

● 스코티시 폴드 스케치 ●

구불구불한 선을 이어 그려서 완성한 스코티시 폴드 스케치입니다. 15년 전
일본에 여행을 갔다가 지인이 키우는 스코티시 폴드를 처음 보았습니다.
마치 새끼 호랑이를 연상시키는 크고 둥근 얼굴을 보고 깜짝 놀랐습니다.
처음 보는 제 손을 핥아 주고 성격이 아주 점잖아서 일본 고양이는 다 그런가? 하고
생각했는데 알고 보니 스코티시 폴드의 천성이었습니다.

Date: . . .

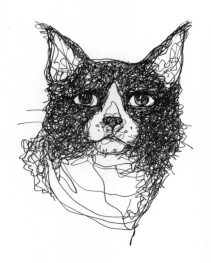

● 메인 쿤 스케치 ●

고양이 가운데 덩치가 가장 큰 메인 쿤입니다. 미국의 메인 주를 대표하는
고양이로 육종이 되었으며 쿤은 라쿤, 즉 너구리에서 따온 말입니다. 실제로 크기가
너구리만 합니다. 메인 쿤의 가장 큰 특징은 근엄해 보이는 표정입니다.
야생성이 느껴지는 부리부리한 눈빛과 넓고 네모난 모양의 입을 갖고 있습니다.

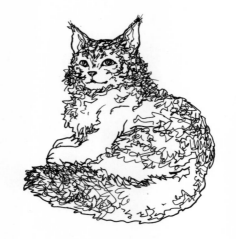

● 노르위전 포리스트 스케치 2 ●

노르위전 포리스트를 스퀴글 스트로크로 그려 보세요. 노르위전 포리스트처럼 털이 길고
몸집이 큰 고양이들은 모두 추운 지역 출신입니다. 혹독한 겨울을 견뎌 내려면
빽빽하고 긴 이중 털과 두꺼운 지방층, 그리고 튼튼한 골격을 갖추고
있어야 하기 때문입니다. 문제는 날씨가 무더운 여름을 나는 것인데
이 시기에는 털갈이로 인해 털과의 전쟁을 심하게 치러야 합니다.

Date: . . .

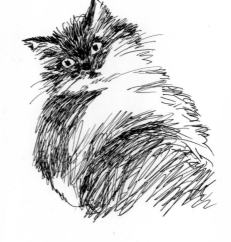

● 프리 스트로크 연습 ●

이 스케치는 밑그림 없이 코끝부터 그리기 시작해서 두 눈을 그리고, 양쪽 귀나 얼굴
그리고 몸통 부분을 짧은 직선 스트로크로 그린 것입니다. 부분부터 그리기 시작할
때에는 시작하기 전에 종이 위에 미리 상상 스케치 즉 이미지 드로잉을
해 본 다음, 시작할 부분의 위치를 잡아 시작하는 것이 좋습니다.

Date: . . .

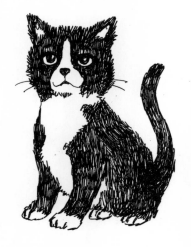

• 시베리안 스케치 •

강아지는 새끼의 모습과 성장한 모습이 많이 달라지지만 고양이는 머리통의 비율과
털 길이만 달라질 뿐 나머지는 거의 차이가 없습니다. 이 스케치는 러시아가
원산지인 시베리안의 3개월쯤 된 새끼를 그린 것입니다. 생후 6개월 정도가 되면
털이 더욱 촘촘하고 길게 자라며 크고 강인한 러시안 캣의 면모를 갖추게 됩니다.

Date: . . .

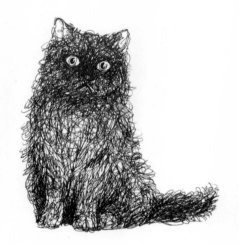

● 검은 고양이 스케치 3 ●

급성 장염으로 얼마 살지 못하고 세상을 떠난 '까미'. 고양이에게
장염은 가장 무서운 질병입니다. 장염의 증상은 설사로 시작해서
혈변이 보이고 심해지면 온몸에 경련이 오게 됩니다. 설사가
이틀 이상 지속되면 즉시 병원에 데리고 가야 합니다.

Date: . . .

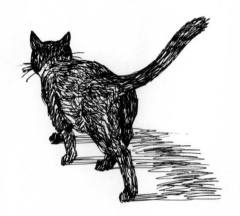

● 검은 고양이 스케치 4 ●

고양이는 몸 상태가 조금만 이상하다 싶으면 식욕을 잃어버립니다. 3일 이상
먹지 않으면 코가 바짝 마르는 탈수 현상이 나타납니다. 저는 탈수 증상이
보이면 즉시 이온 음료를 먹입니다. 때로는 바늘을 뺀 주사기로 입에 넣어 주기도
합니다. 그리고 영양 부족은 장염으로 이어지기 때문에 지방이 적은 쇠고기를 믹서로
곱게 갈아 강제 이유식을 시키고 계속 이름을 불러 주며 배를 쓰다듬어 줍니다.

Date : . . .

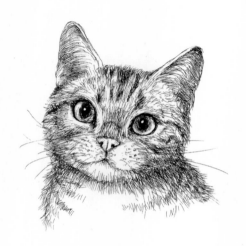

● 아메리칸 쇼트헤어 스케치 ●

몇 해 전 늦은 밤, 친구로부터 냥냥이가 죽었다는 연락을 받았습니다. 성격 좋기로
유명한 아메리칸 쇼트헤어였는데 새끼일 적에 응알이하는 소리가 냥냥거리는 것
같다고 해서 그냥 냥냥이로 이름을 붙였다고 하더군요. 저도 몹시 예뻐했던지라
안타까웠습니다. 그날 밤, 휴대전화에 저장되어 있던 냥냥이의 사진을 보고
정성껏 스케치해서 친구에서 보내 주었고 이 그림이 영정 사진이 되었습니다.

🎵 The Rustle Of Spring No.3 - Sinding

Date: . . .

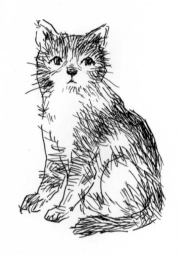

● 쇼트 스트로크 연습 2 ●

오랜 기간 동고동락했던 반려동물의 죽음은 자식이나 형제가 죽었을 때와
비슷한 강도의 스트레스를 유발합니다. 누군가에게 가족이란 이름으로 살았던
동물이기에 장례라는 절차는 필요하다고 생각합니다. 장례란 떠난 이에게는
예우이고 남은 이들에게는 위로가 되어 주는 의식입니다. 처음 만났을 때의
아름다웠던 순간을 기억한다면 마지막 순간까지 아름답게 기억되기를 바랍니다.

Date :　.　.　.

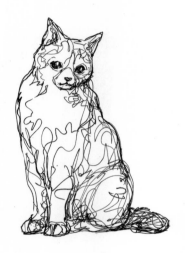

● 내추럴 스트로크 연습 I ●

보기 그림처럼 물이 흐르듯 편안하고 자연스러운 스트로크를
'내추럴 스트로크(Natural Stroke)'라고 합니다. 좋은 내추럴 스트로크는
하루아침에 만들어지지 않습니다. 마음을 비우고 완성된 결과보다
그림을 그리는 과정에만 집중하면서 오랜 기간 선긋기를 연습하다 보면
자신만의 독특한 개성이 묻어 있는 내추럴 스트로크를 구사할 수 있습니다.

Date: . . .

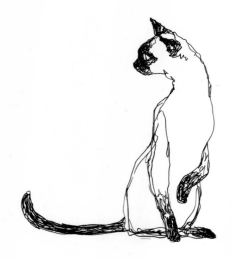

● 내추럴 스트로크 연습 2 ●

저의 반려묘를 약간 과장된 내추럴 스트로크로 그려 본 스케치입니다.
쇼트헤어 즉 털의 길이가 짧고 머리통이 역삼각형인 고양이들은 털이 길고
머리통이 둥근 녀석들에 비해 주인에 대한 애착이 강하고 동작이 재빠르며
호기심이 많은 편입니다. 단점이라면 생긴 것처럼 다소 예민하고
경계심이 많아서 친구들과 어울리기가 어렵습니다.

Date: . . .

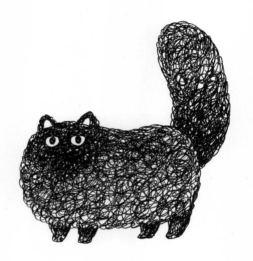

● 셀커스 렉스 스케치 ●

곱슬거리는 털이 빽빽하게 난 셀커스 렉스를 재미있게 그린 스케치입니다.
복슬복슬한 솜뭉치처럼 생긴 셀커스 렉스는 독특한 개성과 점잖은 성격으로
머지않아 많은 사랑을 받을 것으로 기대됩니다.

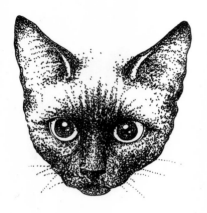

● 점묘 스케치 ●

선 대신 점을 찍어서 형태나 명암을 나타내는 방식을 점묘화라고 합니다.

시간이 오래 걸리기는 하지만 한 차례 경험해 보는 것으로도 의미가

있을 것입니다. 점의 크기는 일정하게 하고 명암의 변화를 잘 관찰하여

천천히 작업해야 합니다. 위 보기 그림은 밑그림 선을 사용했지만,

밑그림 선 없이 곧바로 점을 찍어도 좋습니다.

Date: . . .

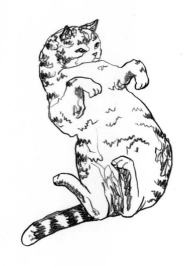

● 연필 스케치 1 ●

지금부터 마지막까지는 펜이 아니라 연필을 사용하는 스케치입니다.
연필은 펜과 완전히 다른 톤 스트로크, 즉 톤의 강약을 조절해야 하므로
훨씬 까다롭지만, 지우개로 지울 수 있다는 장점이 있습니다. 어떤 연필을
사용해도 좋습니다. 펜 스케치와 무엇이 다른지 느껴 보시기 바랍니다.

Date: . . .

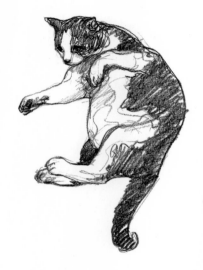

● 연필 스케치 2 ●

연필을 잡은 손의 강약 조절에 따라 다양한 스트로크가 이루어집니다.
세련된 연필 스케치를 위해서는 아주 흐린 선부터 강하고 진한 선까지
여러 단계로 나누어 선긋기 연습을 해야 합니다. 초보자는 대부분 선이
진해지기 쉽기 때문에 손에 힘을 빼고 엷은 스케치를 연습하는 것이 좋습니다.

Date:　　.　　.　　.

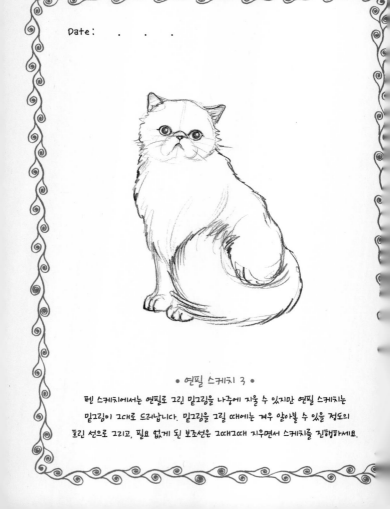

● 연필 스케치 3 ●

펜 스케치에서는 연필로 그린 밑그림을 나중에 지울 수 있지만 연필 스케치는
밑그림이 그대로 드러납니다. 밑그림을 그릴 때에는 겨우 알아볼 수 있을 정도의
흐린 선으로 그리고, 필요 없게 된 보조선은 그때그때 지우면서 스케치를 진행하세요.

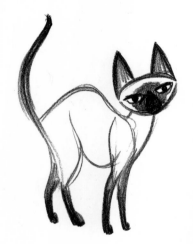

• 연필 캐릭터 스케치 1 •

지금부터 연습할 두 개의 스케치는 제가 고양이 애니메이션 캐릭터를 만들 때
그렸던 아이디어 스케치입니다. 모든 스케치 가운데 가장 자주 그리는 스케치는
아이디어 스케치일 것입니다. 머릿속에서 떠오른 이미지를 시각적으로 구현하는
첫 번째 작업이 바로 아이디어 스케치입니다.

Date: . . .

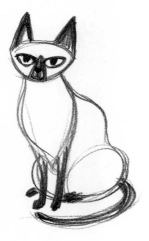

● 연필 캐릭터 스케치 2 ●

연필 스케치는 어떤 연필을 선택하느냐에 따라 결과가 크게 달라집니다.
샤프펜슬은 날카롭고 미세한 작은 스케치에 유리하고, 4B연필은 부드럽고 큰
스케치에 좋습니다. 저는 검은색 색연필을 자주 사용하는데 위의 그림 역시
색연필로 그린 것입니다. 손에 잘 묻어나지 않고 스트로크가 매끄러우며
일반 연필보다 강하고 진한 톤으로 표현할 수 있습니다.

Date:　.　.　.

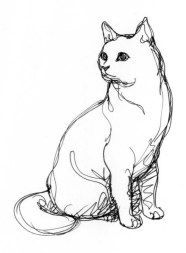

● 터키시 앙고라 스케치 ●

세상에서 가장 오래된 품종 가운데 하나이고 세계적으로 가장 널리 사랑받고 있는
터키시 앙고라입니다. '앙고라'는 터키의 수도 앙카라에서 나온 말로써 질이 좋은
터키산 양모를 일컫는 말이기도 합니다. 털 색깔은 여러 가지이지만 흰색이
가장 많습니다. 다른 품종에 비해 작눈, 즉 오드아이가 많이 나오는 편이며
다정다감한 성격에 장난기가 많은 고양이입니다.

Date :　　　.　　　.　　　.

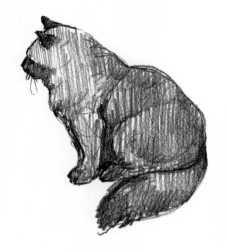

● 실루엣 스케치 ●

연필 스케치는 그리는 사람의 기질이나 성격 등이 그대로 드러납니다. 소심하고
자신감이 부족할수록 스트로크의 속도가 느려지고 필압이 약해집니다. 저의
'스케치 테라피' 가운데는 의도적으로 빠르고 강한 스트로크를 연습함으로써 어둡고
소극적인 성격을 밝고 적극적인 성격으로 변화시키는 프로그램이 있습니다. 혹시 관심
있다면 스스로 자신을 변화시키는 셀프 스케치 테라피를 시도해 보기 바랍니다.

Date: . . .

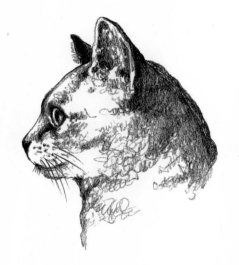

• 세밀화 스케치 •

고양이의 옆얼굴을 세밀하게 그려 보면 미처 알지 못했던 많은 것을
깨닫게 됩니다. 세밀화의 재미는 바로 정확하게 대상을 인식하고
표현하는 과정에 있습니다. 이마의 둥글기, 이마에서 코로 이어지는 각도,
콧등의 길이. 이 세 가지가 고양이의 품종을 결정하는 가장 중요한 요소입니다.

Date: . . .

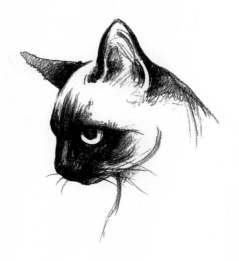

● 샤미즈 연필 스케치 ●

샤미즈의 옆얼굴을 매우 강인한 느낌으로 표현한 스케치입니다. 사진으로는
불가능하지만 스케치에서는 실제 모습에 그리는 사람의 의도나 목적이 더해짐으로써
재미있는 이미지를 만들어 낼 수 있습니다. 물론 컴퓨터 그래픽과 같은 일러스트
도구를 사용할 수도 있지만 손 그림이 주는 매력에는 미치지 못합니다.

Date: . . .

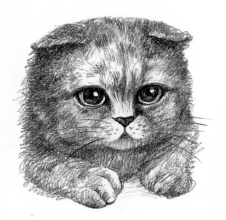

● 스코티시 폴드 연필 스케치 ●

어린 스코티시 폴드의 귀여운 모습을 그려 보세요. 왼쪽과 오른쪽의 밸런스를
잘 맞춰야 하는 정면 얼굴은 매우 그리기 까다롭습니다. 인내심을 가지고
천천히 스트로크를 이어 나가야 합니다. 최대한 흐린 선으로 밑그림을 그리고
눈 부분보다 진한 선은 쓰지 않아야 합니다.

Date :　　 .　　 .　　 .

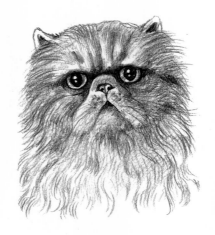

● 페르시안 연필 스케치 ●

페르시안 얼굴 스케치에 도전해 보세요. 그림자와 구불구불한 긴 털을
묘사하기 위해서는 연필 스케치가 훨씬 좋습니다. 보기 그림을 자세히 보면
그림 전체에 하이라이트 부분만 제외하고 아주 짧은 스트로크가 걸려 있음을
알 수 있습니다. 털을 그릴 때 너무 강한 스트로크가 나오지 않도록 주의하세요.

🐾 담요 그리고 보조개 – Crazymilk

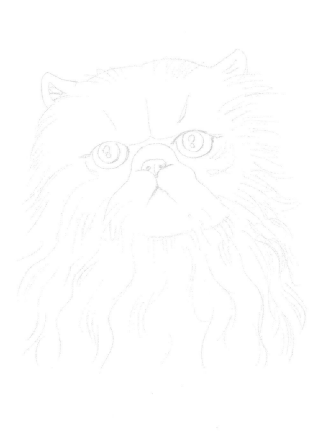

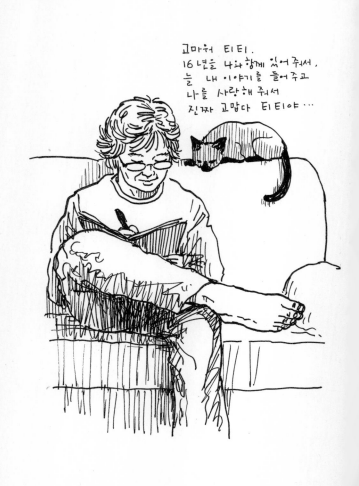

고마워 티티.
16년을 나와 함께 있어 줘서,
늘 내 이야기를 들어주고
나를 사랑해 줘서
진짜 고맙다 티티야…

외로움은 피할 수 없는 숙명입니다. 일상에서 마주하는 외로운 순간,
'나 혼자'라는 생각만큼 슬픈 건 없습니다. 그래서 우리는
외로움을 달래 줄 '누군가'나 '무언가'가 필요할 수밖에
없습니다. 많은 사람이 여전히 고양이를 어려운 동물로,
스케치도 어려운 능력으로 생각합니다.
하지만 모르기 때문에, 경험해 보지 않았기 때문에
어렵고 두려운 것뿐입니다. 이 책과 함께 고양이 스케치를
경험해 본 여러분은 충분히 이해할 것입니다.
이 책을 마치며 더 많은 사람이 고양이를 아끼고
스케치를 좋아하도록 여러분이 힘을 더해 주기를 바랍니다.

김충원

서울대학교 미술대학과 대학원에서 시각 디자인을 전공했으며, 출판, IT, 마케팅 등
다양한 분야에서 활발히 활동하였다. 다섯 번의 개인전을 연 드로잉 아티스트이자,
오랜 기간 명지전문대학 커뮤니케이션 디자인과 교수로 재직하기도 했다.
전방위 디자이너로서 다양한 분야를 넘나들며 새롭고 독특한 콘텐츠를 창조하고 있다.
지난 30여 년간 <스케치 쉽게 하기>, <5분 스케치>, <5분 컬러링북>,
<이지 드로잉 노트>, <힐링 드로잉 노트> 시리즈 등 250여 권이 넘는 미술 교육과
창의력 개발 서적, 그리고 각종 창작 동화와 대학 교재들을 발표하였다.
최근에는 '창의력'과 '힐링 드로잉'을 주제로 강연과 집필에 바쁜 나날을 보내고 있다.

1쇄 - 2017년 5월 16일 | 5쇄 - 2022년 6월 1일
지은이 - 김충원 | 발행인 - 허진 | 발행처 - 진선출판사(주)
편집 - 김경미, 최윤선, 최지혜 | 디자인 - 고은정, 김은희
총무·마케팅 - 유재수, 나미영, 허인화
주소 - 서울시 종로구 삼일대로 457 (경운동 88번지) 수운회관 15층
　　　전화 (02)720-5990 팩스 (02)739-2129 홈페이지 www.jinsun.co.kr
등록 - 1975년 9월 3일 10-92

ISBN 978-89-7221-979-8 14650
ISBN 978-89-7221-953-8 (세트)

진선아트북은 진선출판사의 예술책 브랜드입니다.
창작의 기쁨이 가득한 책으로 여러분에게 미적 감성을 선물하겠습니다.